墨点字帖

硬笔临古碑帖

小楷灵飞经

余冰倩◎书

长江出版传媒

湖北美术出版社

图书在版编目（ＣＩＰ）数据

小楷灵飞经 / 余冰倩书. -- 武汉 ： 湖北美术出版

社，2018.9

（硬笔临古碑帖）

ISBN 978-7-5394-9813-3

Ⅰ．①小… Ⅱ．①余… Ⅲ. ①楷书－硬笔书法 Ⅳ.

①J292.12

中国版本图书馆 CIP 数据核字 (2018) 第 194655 号

小楷灵飞经

（硬笔临古碑帖）　　　　　　　　　　　　　　　　©余冰倩　书

出版发行：长江出版传媒 湖北美术出版社

地　　址：武汉市洪山区雄楚大街 268 号 B 座

电　　话：(027)87391256 87391503

传　　真：(027)87679529

邮政编码：430070

ｈｔｔｐ：//www.hbapress.com.cn

E-mail：fxg@hbapress.com.cn

印　　刷：崇阳文昌印务股份有限公司

开　　本：787mm×1092mm　1/16

印　　张：4.5

版　　次：2018 年 9 月第 1 版　　2018 年 9 月第 1 次印刷

定　　价：20.00 元

一、概　述

1. 艺术特征

钟绍京，字可大，虔州赣（今江西赣州）人，唐代著名书法家。从玄宗平韦氏难，迁中书令，封越国公。工书亦善画，师从薛稷。其书画皆遒婉有法，《旧唐书》本传称："则天时明堂门额、九鼎之铭，及诸宫殿门榜，皆绍京所题。"小楷《灵飞经》是他的代表作之一。

《灵飞经》又名《六甲灵飞经》，清包世臣称："钟绍京如新莺矜百啭之声。"其以秀媚舒展、沉着遒正、风姿不凡的艺术特色为历代书家所钟爱。其章法为纵有行，横无列，整篇字的大小、长短参差错落，疏密有致，变化自然，且整篇字与字之间、行与行之间顾盼照应，浑然一体。虽为楷书，却有行书的流畅与飘逸，变化多端，妙趣横生。

2. 书写工具

书法是中国传统的艺术形式，硬笔书法是指用硬质的笔来书写汉字或者创作书法作品的一种艺术形式，目前市场上适宜硬笔书法的书写工具主要有钢笔、铅笔、油笔及中性笔等。

（1）钢笔：优点是使用寿命比较长，书写流畅，能够出现适当的提按效果，能使笔画的粗细有适当的变化；缺点是不易维护，笔尖容易损坏或变形。

（2）圆珠笔：也叫油笔，油性材料，书写起来也比较流畅。

（3）中性笔：应用最为广泛，成本低，书写适用度比较高，流畅性高于钢笔和圆珠笔；但书写难度较大，提按效果差，需要有较强的把控能力。

（4）铅笔：书写较为流畅，容易出现粗细效果和浓淡效果，较受欢迎，也是绘画和素描常用的工具。

（5）美工钢笔：笔尖有弯头，弯头着纸面较大，变化比较丰富，具有艺术创造性，有功底的书家可以创作出精彩的作品。但把控难度比较大，初学者很难熟练运用，容易流于扁薄，不适宜书法初学者使用。

3. 临帖要点

"硬笔临古碑帖"系列丛书，经过一年多时间的筹划准备和编辑工作，从选题策划、内容编排、版本调研、例字筛选、版式设计、排版装帧，到出版印刷，各个环节无一不精益求精，是编者的心血之作。此书中单字放大结构清晰，文字讲解言简意赅、通俗易懂，不仅对有较强基础的书友们提高书写水平有一定帮助，也是书法入门者在字帖选择上的一个上佳范本。

在使用硬笔临摹古代经典碑帖系列字帖的过程中，须注意传统书法中汉字结字与规范字的差异之处，注意一些繁体字的写法，以及其中个别字与现今规范汉字写法的不同之处，我们应以艺术欣赏的眼光去理解和掌握，找到它们在字法、结构及用笔等方面的共同特征并加以学习和巩固。日常生活的实用性书写则应以规范字写法为主。

此外，在临摹的过程中，须注意"读临结合"。大量的实践练习固然有益于书写水平的提升，然而亦不能忽视读帖的重要性，在观察和理解的基础上去书写，做到读帖与临帖同步进行，会有更好的效果。

二、笔画练习

　　《小楷灵飞经》秀媚舒展，沉着遵正，用笔变化多端，妙趣横生，我们从基本笔画入手。

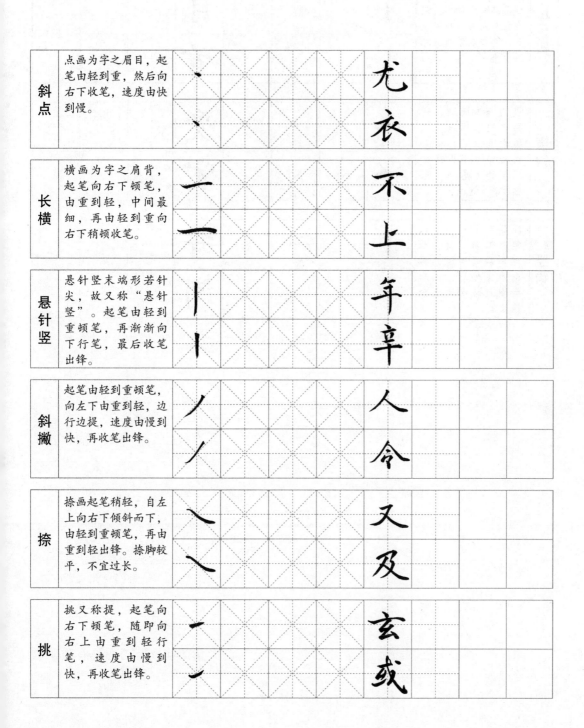

斜点	点画为字之眉目，起笔由轻到重，然后向右下收笔，速度由快到慢。								
长横	横画为字之肩背，起笔向右下顿笔，由重到轻，中间最细，再由轻到重向右下稍顿收笔。								
悬针竖	悬针竖末端形若针尖，故又称"悬针竖"。起笔由轻到重顿笔，再渐渐向下行笔，最后收笔出锋。								
斜撇	起笔由轻到重顿笔，向左下由重到轻，边行边提，速度由慢到快，再收笔出锋。								
捺	捺画起笔稍轻，自左上向右下倾斜而下，由轻到重顿笔，再由重到轻出锋。捺脚较平，不宜过长。								
挑	挑又称提，起笔向右下顿笔，随即向右上由重到轻行笔，速度由慢到快，再收笔出锋。								

横折	横折，横画略向上倾斜，完成之后向右下转笔成点，再写向左下倾斜的竖，转折处一定要自然。	フ コ	四五	
横折钩	横折钩，横短竖长。横画略向上倾斜，完成之后向右下轻笔成点，再渐渐下行，笔画要直。	コ コ	目首	
横钩	横钩如鸟视胸，横画略向上倾斜，末端右下顿笔，由重到轻向左下出锋收笔，钩势略平，不宜过长、过大。	一 一	受室	
竖钩	竖钩起笔向右下顿笔，渐渐下行，至底部后稍顿笔，再向左上转笔，然后由重到轻向左上出锋收笔。	」 」	守河	

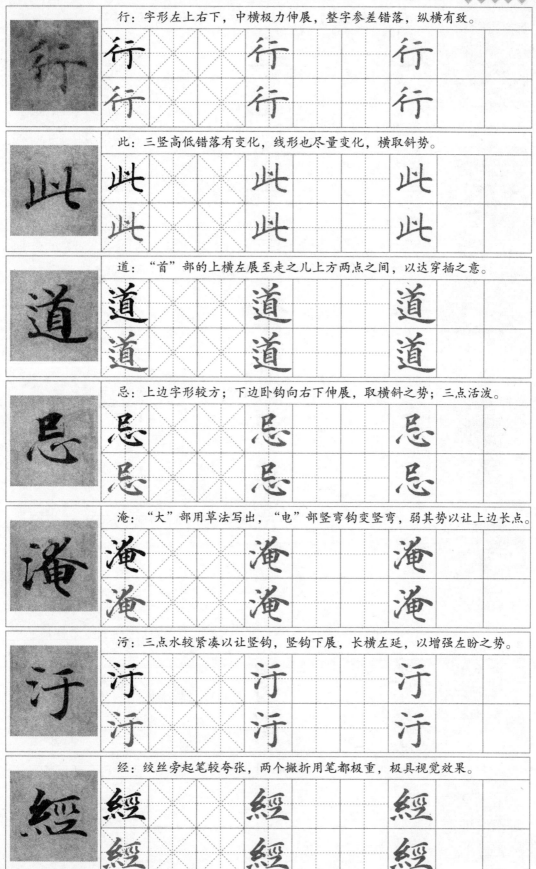

行：字形左上右下，中横极力伸展，整字参差错落，纵横有致。

此：三竖高低错落有变化，线形也尽量变化，横取斜势。

道："首"部的上横左展至走之儿上方两点之间，以达穿插之意。

忌：上边字形较方；下边卧钩向右下伸展，取横斜之势；三点活泼。

淹："大"部用草法写出，"电"部竖弯钩变竖弯，弱其势以让上边长点。

汙：三点水较紧凑以让竖钩，竖钩下展，长横左延，以增强左盼之势。

经：绞丝旁起笔较夸张，两个撇折用笔都极重，极具视觉效果。

死	死: 以行书笔意为之, 变上下结构为左右结构, 竖弯右展。		
	死	死	死
	死	死	死
衰	衰: "大"部居中且极力向四周伸展, 其他部分则紧致, 以辅其势。		
	衰	衰	衰
	衰	衰	衰
之	之: 注意此字结构要领是左边紧凑, 右边开阔伸展。		
	之	之	之
	之	之	之
家	家: 捺变长点且回钩, 取行书笔意, 弯钩沿格线的竖线书写。		
	家	家	家
	家	家	家
不	不: 宜取横势, 故上横须长, 注意左撇与右点对称。		
	不	不	不
	不	不	不
得	得: "日"部相对较弱且紧凑, 竖钩下展, 中横较长。		
	得	得	得
	得	得	得
與	与: 中横伸展, 左右顶格, 平顺而刚劲。笔画取行书笔意, 生动活泼。		
	與	與	與
	與	與	與

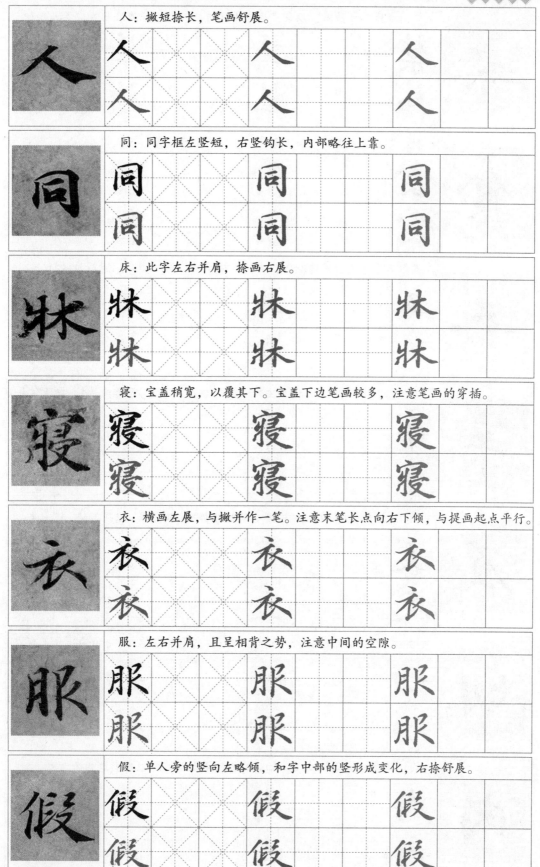

人：撇短捺长，笔画舒展。

同：同字框左竖短，右竖钩长，内部略往上靠。

床：此字左右并肩，捺画右展。

寝：宝盖稍宽，以覆其下。宝盖下边笔画较多，注意笔画的穿插。

衣：横画左展，与撇并作一笔。注意末笔长点向右下倾，与提画起点平行。

服：左右并肩，且呈相背之势，注意中间的空隙。

假：单人旁的竖向左略倾，和字中部的竖形成变化，右捺舒展。

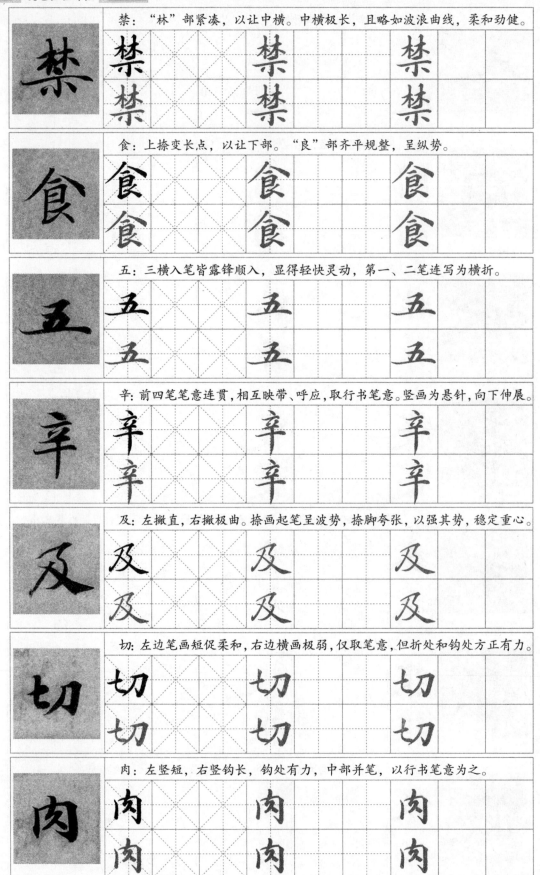

禁："林"部紧凑，以让中横。中横极长，且略如波浪曲线，柔和劲健。

食：上捺变长点，以让下部。"良"部齐平规整，呈纵势。

五：三横入笔皆露锋顺入，显得轻快灵动，第一、二笔连写为横折。

辛：前四笔笔意连贯，相互映带、呼应，取行书笔意。竖画为悬针，向下伸展。

及：左撇直，右撇极曲。捺画起笔呈波势，捺脚夸张，以强其势，稳定重心。

切：左边笔画短促柔和，右边横画极弱，仅取笔意，但折处和钩处方正有力。

肉：左竖短，右竖钩长，钩处有力，中部并笔，以行书笔意为之。

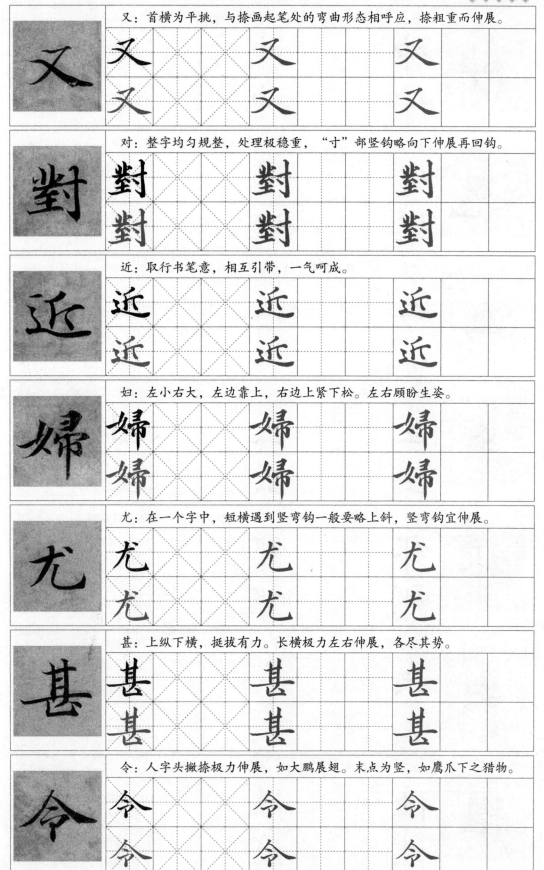

又：首横为平挑，与捺画起笔处的弯曲形态相呼应，捺粗重而伸展。

对：整字均匀规整，处理极稳重，"寸"部竖钩略向下伸展再回钩。

近：取行书笔意，相互引带，一气呵成。

妇：左小右大，左边靠上，右边上紧下松。左右顾盼生姿。

尤：在一个字中，短横遇到竖弯钩一般要略上斜，竖弯钩宜伸展。

甚：上纵下横，挺拔有力。长横极力左右伸展，各尽其势。

令：人字头撇捺极力伸展，如大鹏展翅。末点为竖，如鹰爪下之猎物。

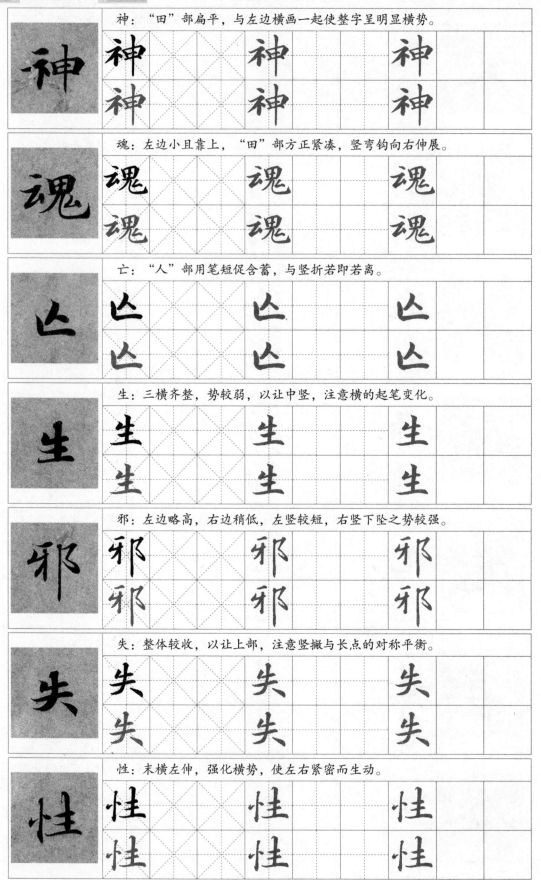

神："田"部扁平，与左边横画一起使整字呈明显横势。

魂：左边小且靠上，"田"部方正紧凑，竖弯钩向右伸展。

亡："人"部用笔短促含蓄，与竖折若即若离。

生：三横齐整，势较弱，以让中竖，注意横的起笔变化。

邪：左边略高，右边稍低，左竖较短，右竖下坠之势较强。

失：整体较收，以让上部，注意竖撇与长点的对称平衡。

性：末横左伸，强化横势，使左右紧密而生动。

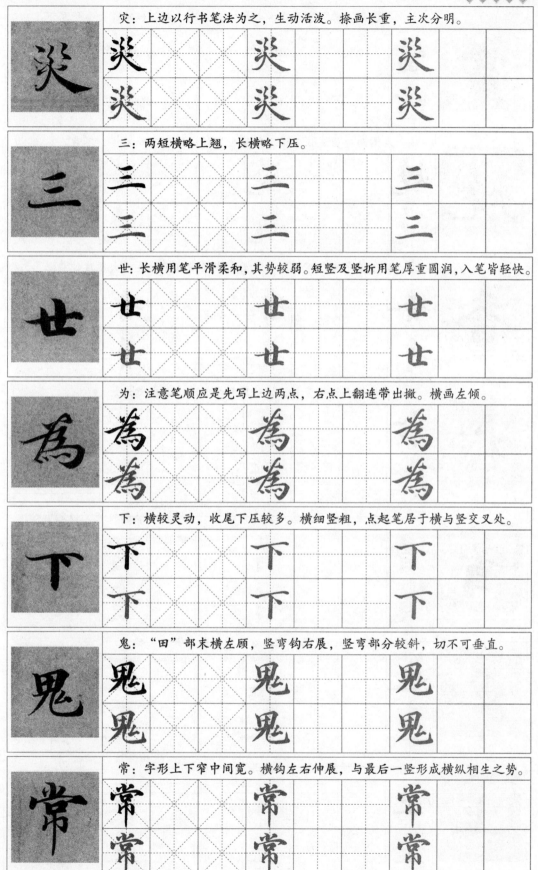

炎：上边以行书笔法为之，生动活泼。捺画长重，主次分明。

三：两短横略上翘，长横略下压。

世：长横用笔平滑柔和，其势较弱。短竖及竖折用笔厚重圆润，入笔皆轻快。

为：注意笔顺应是先写上边两点，右点上翻连带出撇。横画左倾。

下：横较灵动，收尾下压较多。横细竖粗，点起笔居于横与竖交叉处。

鬼："田"部末横左顾，竖弯钩右展，竖弯部分较斜，切不可垂直。

常：字形上下窄中间宽。横钩左右伸展，与最后一竖形成横纵相生之势。

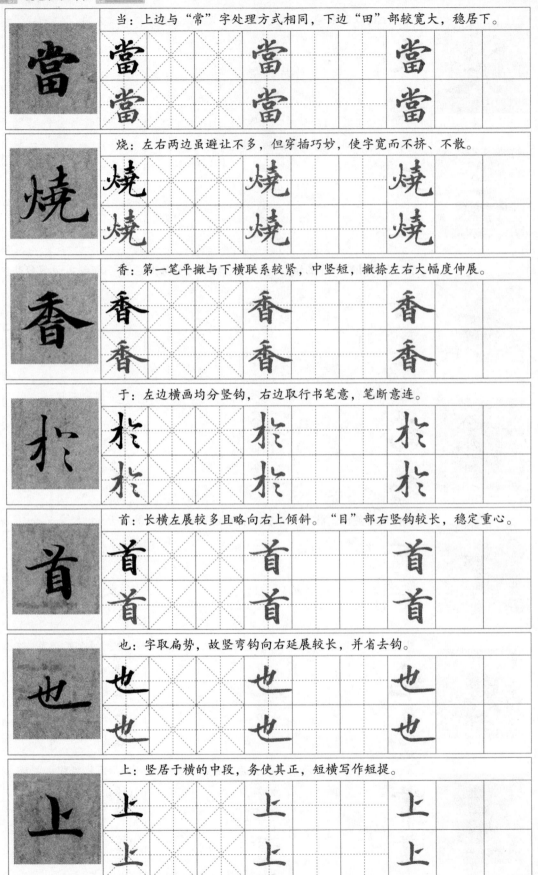

当：上边与"常"字处理方式相同，下边"田"部较宽大，稳居下。

烧：左右两边虽避让不多，但穿插巧妙，使字宽而不挤、不散。

香：第一笔平撇与下横联系较紧，中竖短，撇捺左右大幅度伸展。

于：左边横画均分竖钩，右边取行书笔意，笔断意连。

首：长横左展较多且略向右上倾斜。"目"部右竖钩较长，稳定重心。

也：字取扁势，故竖弯钩向右延展较长，并省去钩。

上：竖居于横的中段，务使其正，短横写作短提。

清：三点水较短小，以让右边；"青"部上宽下窄。

清			清			清	
清			清			清	

琼：王字旁取行书笔意，并靠上部。右边四个结构单元叠加，难度较大。

瓊			瓊			瓊	
瓊			瓊			瓊	

宫：双"口"较扁，下"口"稍宽。宝盖覆下，如人之帽冠，大小合适。

宫			宫			宫	
宫			宫			宫	

玉：宜紧缩，五笔俱简短，三横居左，与右点形成呼应平衡之势。

玉			玉			玉	
玉			玉			玉	

符：竹字头整体要比下部窄，且宜小不宜大，两短竖注意变化。

符			符			符	
符			符			符	

乃：首笔为平挑，弯钩下部稍重且曲度均匀。撇画收笔回钩，整字斜中求正。

乃			乃			乃	
乃			乃			乃	

是：上窄下阔，上纵下横，对比强烈，长横极力左展。

是			是			是	
是			是			是	

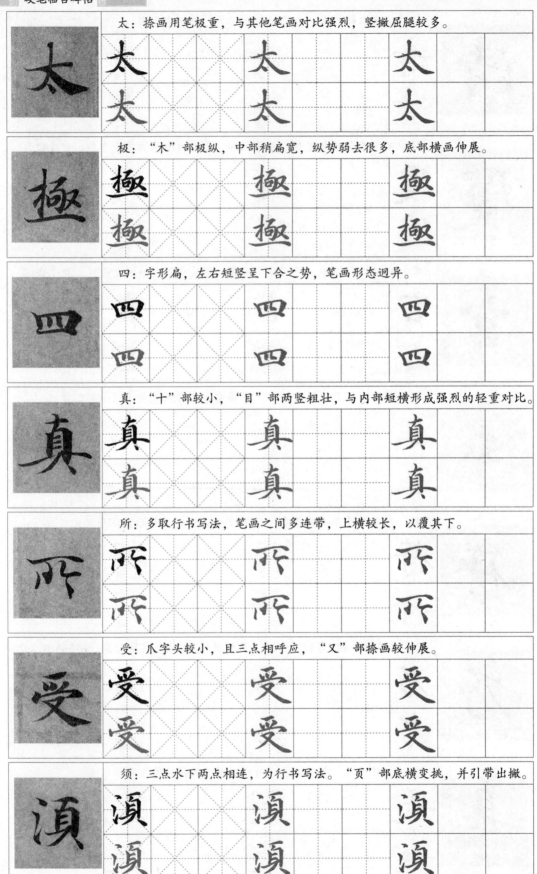

太：捺画用笔极重，与其他笔画对比强烈，竖撇屈腿较多。

极："木"部极纵，中部稍扁宽，纵势弱去很多，底部横画伸展。

四：字形扁，左右短竖呈下合之势，笔画形态迥异。

真："十"部较小，"目"部两竖粗壮，与内部短横形成强烈的轻重对比。

所：多取行书写法，笔画之间多连带，上横较长，以覆其下。

受：爪字头较小，且三点相呼应，"又"部捺画较伸展。

须：三点水下两点相连，为行书写法。"页"部底横变挑，并引带出撇。

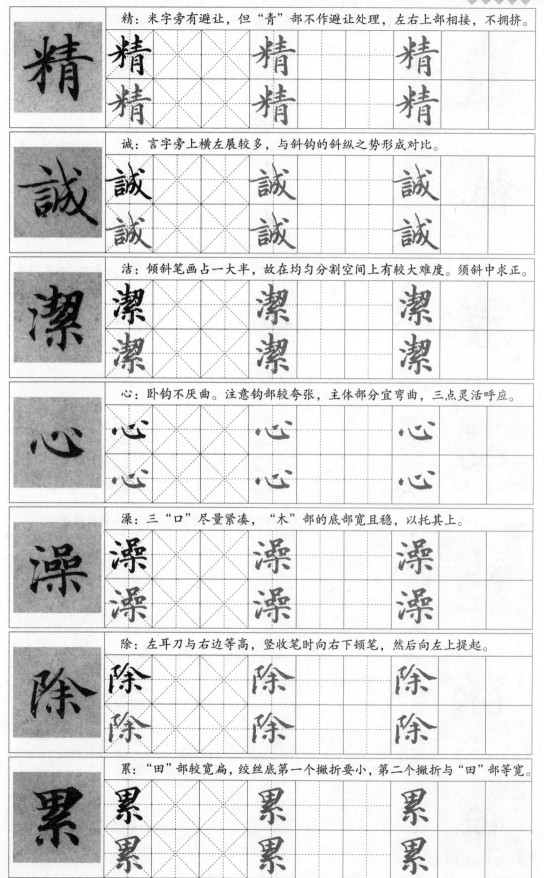

精：米字旁有避让，但"青"部不作避让处理，左右上部相接，不拥挤。

诚：言字旁上横左展较多，与斜钩的斜纵之势形成对比。

洁：倾斜笔画占一大半，故在均匀分割空间上有较大难度。须斜中求正。

心：卧钩不厌曲。注意钩部较夸张，主体部分宜弯曲，三点灵活呼应。

澡：三"口"尽量紧凑，"木"部的底部宽且稳，以托其上。

除：左耳刀与右边等高，竖收笔时向右下顿笔，然后向左上提起。

累："田"部较宽扁，绞丝底第一个撇折要小，第二个撇折与"田"部等宽。

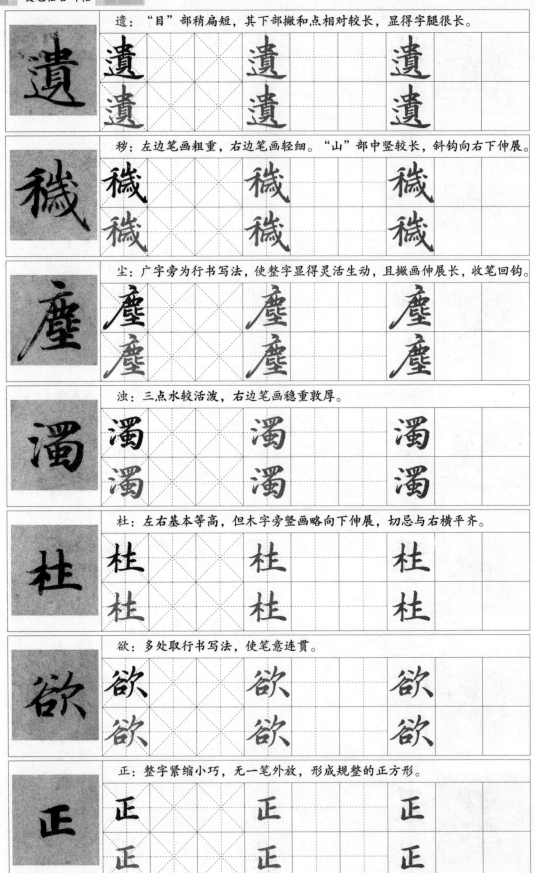

遗："目"部稍扁短，其下部撇和点相对较长，显得字腿很长。

穢：左边笔画粗重，右边笔画轻细。"山"部中竖较长，斜钩向右下伸展。

尘：广字旁为行书写法，使整字显得灵活生动，且撇画伸展长，收笔回钩。

浊：三点水较活泼，右边笔画稳重敦厚。

杜：左右基本等高，但木字旁竖画略向下伸展，切忌与右横平齐。

欲：多处取行书写法，使笔意连贯。

正：整字紧缩小巧，无一笔外放，形成规整的正方形。

目：两竖极粗重，且右竖钩之钩处夸张，与下三横形成强烈对比。						
目	目		目		目	
	目		目		目	
存：与前几字的紧缩小巧不同，此字体势明显开展，字内部疏朗宽绰。						
存	存		存		存	
	存		存		存	
六：首点长且饱满，中横左右极力展开。下两点也较长，体势较为开张。						
六	六		六		六	
	六		六		六	
凝：两点水巧妙居于横上边，注意笔画的穿插。						
凝	凝		凝		凝	
	凝		凝		凝	
思：卧钩起笔与上齐，然后略向右下平滑外展，钩处弯转较重。						
思	思		思		思	
	思		思		思	
烟：字形左高右低。右边下方二横穿插到左边下方。						
煙	煙		煙		煙	
	煙		煙		煙	
散：草字头稍竖，其下横左展较多，与草字头形成横扁之势。						
散	散		散		散	
	散		散		散	

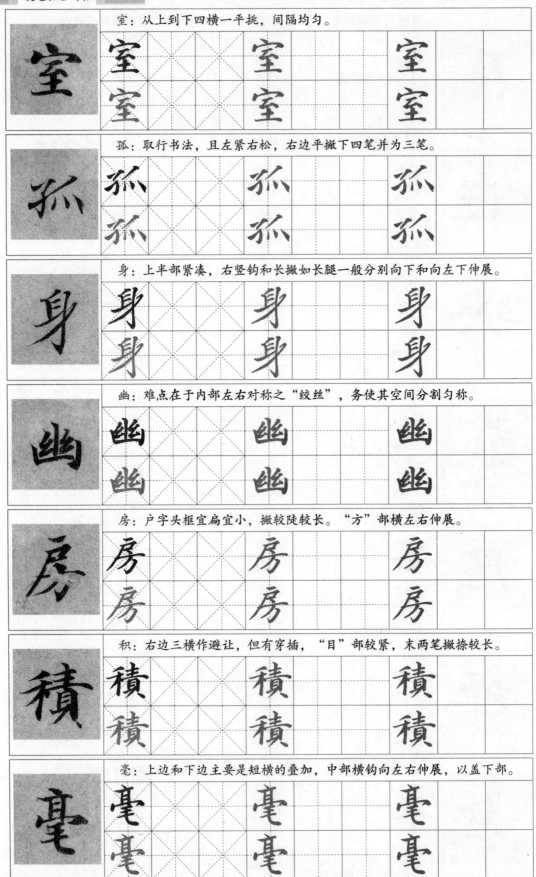

室：从上到下四横一平挑，间隔均匀。

孤：取行书法，且左紧右松，右边平撇下四笔并为三笔。

身：上半部紧凑，右竖钩和长撇如长腿一般分别向下和向左下伸展。

幽：难点在于内部左右对称之"绞丝"，务使其空间分割匀称。

房：户字头框宜扁宜小，撇较陡较长。"方"部横左右伸展。

积：右边三横作避让，但有穿插，"目"部较紧，末两笔撇捺较长。

毫：上边和下边主要是短横的叠加，中部横钩向左右伸展，以盖下部。

著：草字头较紧凑，中部长横极力向左右展开，且平顺轻快。"日"部稳重。

著 著 著
著 著 著

和："禾"部横画取斜势，且极力左展，以强其势。"口"部右居中。

和 和 和
和 和 和

魂："云"部略小且稍靠上，首横变为活泼的点。"鬼"部竖弯钩向右上出锋。

魂 魂 魂
魂 魂 魂

保：右边相对其他碑帖多了横势，尤其中间横画左展，更强化了横势。

保 保 保
保 保 保

仿："方"部横画左展，与单人旁相接。

仿 仿 仿
仿 仿 仿

佛：单人旁起收顿挫分明，体势长且倾斜，右边两竖相引带。

佛 佛 佛
佛 佛 佛

游：被走之儿托住的两部分上顶下吊，以适应平捺陡斜之势。

遊 遊 遊
遊 遊 遊

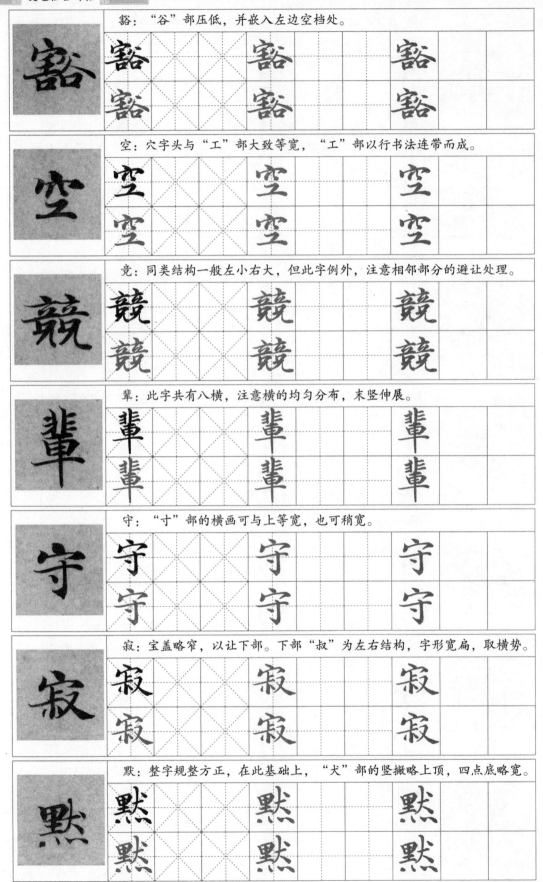

谿："谷"部压低，并嵌入左边空档处。

空：穴字头与"工"部大致等宽，"工"部以行书法连带而成。

竞：同类结构一般左小右大，但此字例外，注意相邻部分的避让处理。

辈：此字共有八横，注意横的均匀分布，末竖伸展。

守："寸"部的横画可与上等宽，也可稍宽。

寂：宝盖略窄，以让下部。下部"叔"为左右结构，字形宽扁，取横势。

默：整字规整方正，在此基础上，"犬"部的竖撇略上顶，四点底略宽。

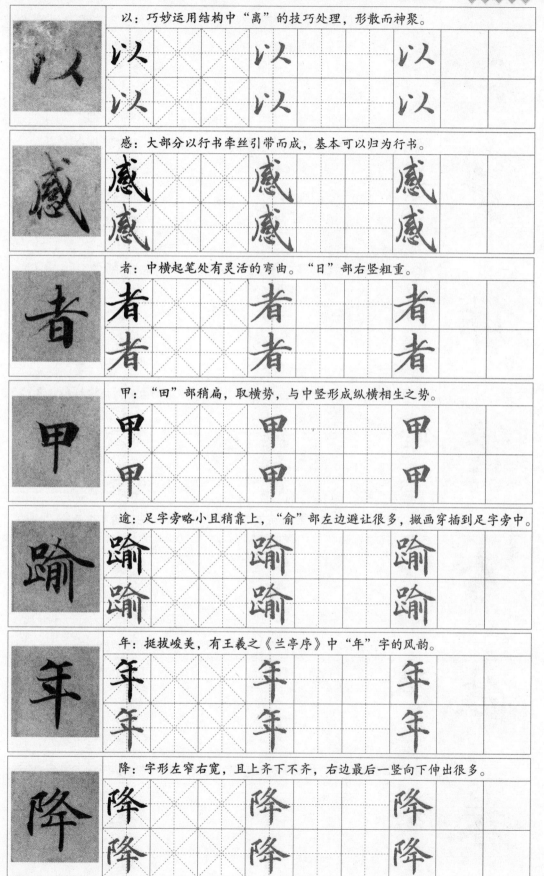

以：巧妙运用结构中"离"的技巧处理，形散而神聚。

感：大部分以行书牵丝引带而成，基本可以归为行书。

者：中横起笔处有灵活的弯曲。"日"部右竖粗重。

甲："田"部稍扁，取横势，与中竖形成纵横相生之势。

逾：足字旁略小且稍靠上，"俞"部左边避让很多，撇画穿插到足字旁中。

年：挺拔峻美，有王羲之《兰亭序》中"年"字的风韵。

降：字形左窄右宽，且上齐下不齐，右边最后一竖向下伸出很多。

已：与竖弯钩组合时，横向部分极力向右伸展，其他部分紧缩，以让其势。

子：一般纵向笔画都稍长，以保证字的基本高度，整字呈纵势。

能：首笔撇折左展很多，使左上部呈横势。右边写作"长"。

修：单人旁和中间的竖距离较宽，右边三平撇向右离，使字轻松空灵。

必：卧钩起势极陡，然后向下急转弯，且圆曲短促，钩部粗且长。

破：石字旁左倾让右，"皮"部中竖上顶，捺画变为长点。

券：上两横与撇、捺处理得较伸展，"力"部缩在撇捺下的三角区内。

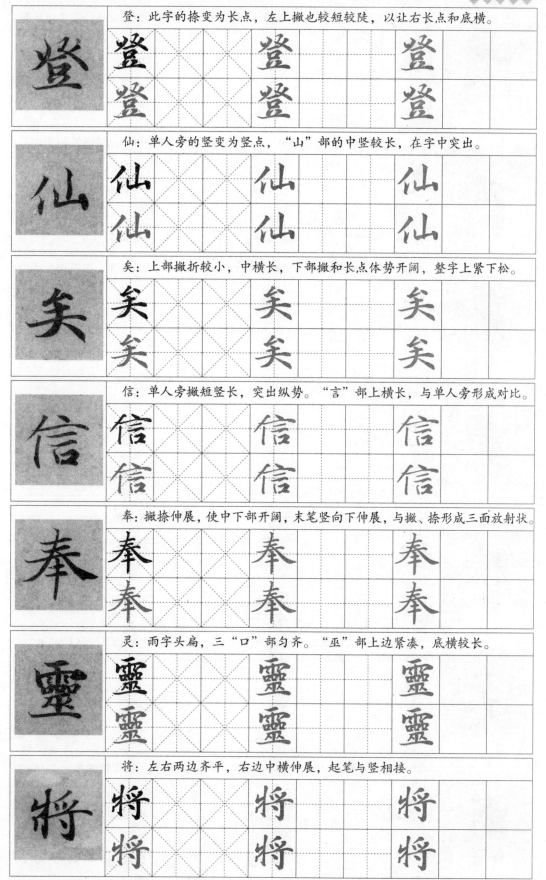

登：此字的捺变为长点，左上撇也较短较陡，以让右长点和底横。

仙：单人旁的竖变为竖点，"山"部的中竖较长，在字中突出。

矣：上部撇折较小，中横长，下部撇和长点体势开阔，整字上紧下松。

信：单人旁撇短竖长，突出纵势。"言"部上横长，与单人旁形成对比。

奉：撇捺伸展，使中下部开阔，末笔竖向下伸展，与撇、捺形成三面放射状。

灵：雨字头扁，三"口"部匀齐。"巫"部上边紧凑，底横较长。

将：左右两边齐平，右边中横伸展，起笔与竖相接。

没：三点水下两点相连，右上写作"口"，下边"又"较扁，捺变为反捺。

没 没 没
没 没 没

九：第一笔撇极陡，与横折弯钩的纵向部分大致平行，但笔画呈相背之势。

九 九 九
九 九 九

泉："白"部较紧缩，框内短横变为点。下部"水"开阔舒展，变斜捺为反捺。

泉 泉 泉
泉 泉 泉

虚：左撇缩短为短弯撇，以突出上边横钩和最下长横。

虚 虚 虚
虚 虚 虚

映：日字旁稍靠上，最后一笔变横为挑。右边竖撇上顶。

映 映 映
映 映 映

至：首横较短，撇折的横向部分较平，与下两横间隔均等，底横稍长。

至 至 至
至 至 至

既：左下略左倾以让右边，右边斜撇向左下伸展，竖弯钩右展。

既 既 既
既 既 既

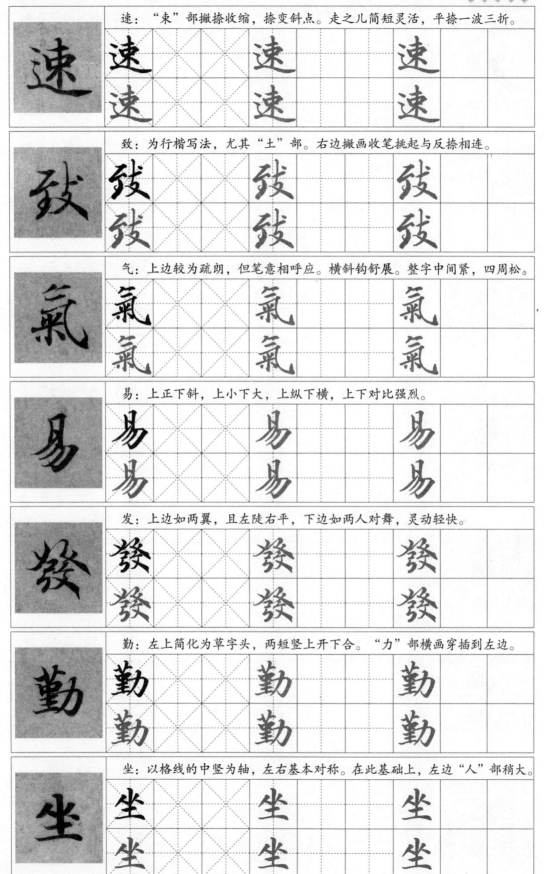

速："束"部撇捺收缩，捺变斜点。走之儿简短灵活，平捺一波三折。

致：为行楷写法，尤其"土"部。右边撇画收笔挑起与反捺相连。

气：上边较为疏朗，但笔意相呼应。横斜钩舒展。整字中间紧，四周松。

易：上正下斜，上小下大，上纵下横，上下对比强烈。

发：上边如两翼，且左陡右平，下边如两人对舞，灵动轻快。

勤：左上简化为草字头，两短竖上开下合。"力"部横画穿插到左边。

坐：以格线的中竖为轴，左右基本对称。在此基础上，左边"人"部稍大。

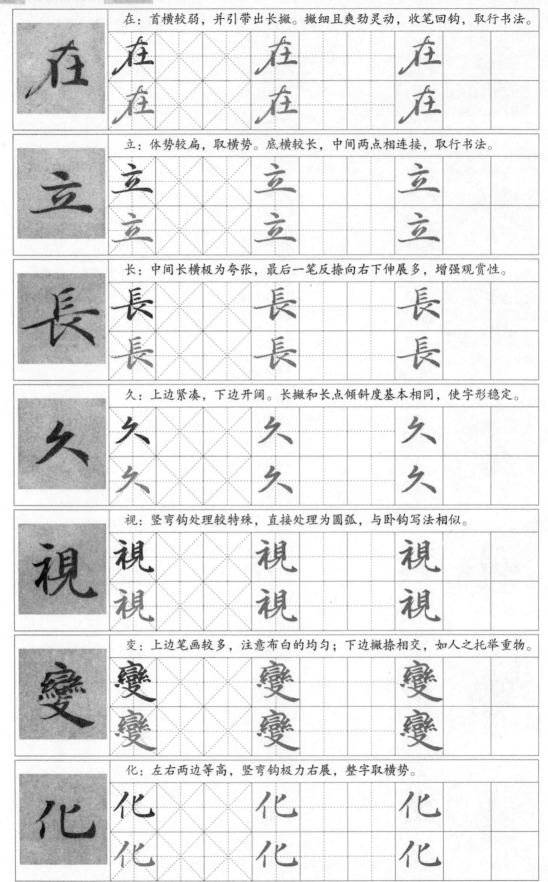

在：首横较弱，并引带出长撇。撇细且爽劲灵动，收笔回钩，取行书法。

立：体势较扁，取横势。底横较长，中间两点相连接，取行书法。

长：中间长横极为夸张，最后一笔反捺向右下伸展多，增强观赏性。

久：上边紧凑，下边开阔。长撇和长点倾斜度基本相同，使字形稳定。

视：竖弯钩处理较特殊，直接处理为圆弧，与卧钩写法相似。

变：上边笔画较多，注意布白的均匀；下边撇捺相交，如人之托举重物。

化：左右两边等高，竖弯钩极力右展，整字取横势。

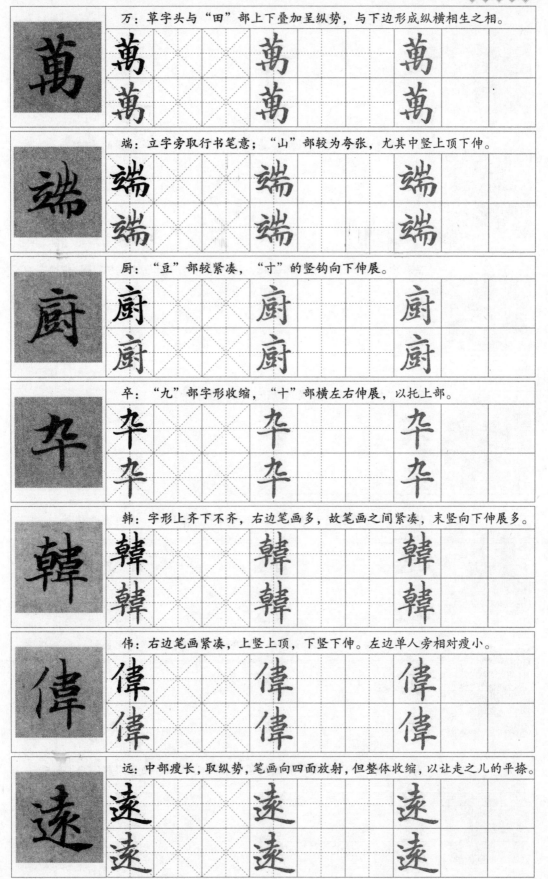

万：草字头与"田"部上下叠加呈纵势，与下边形成纵横相生之相。

端：立字旁取行书笔意；"山"部较为夸张，尤其中竖上顶下伸。

厨："豆"部较紧凑，"寸"的竖钩向下伸展。

卒："九"部字形收缩，"十"部横左右伸展，以托上部。

韩：字形上齐下不齐，右边笔画多，故笔画之间紧凑，末竖向下伸展多。

伟：右边笔画紧凑，上竖上顶，下竖下伸。左边单人旁相对瘦小。

远：中部瘦长，取纵势，笔画向四面放射，但整体收缩，以让走之儿的平捺。

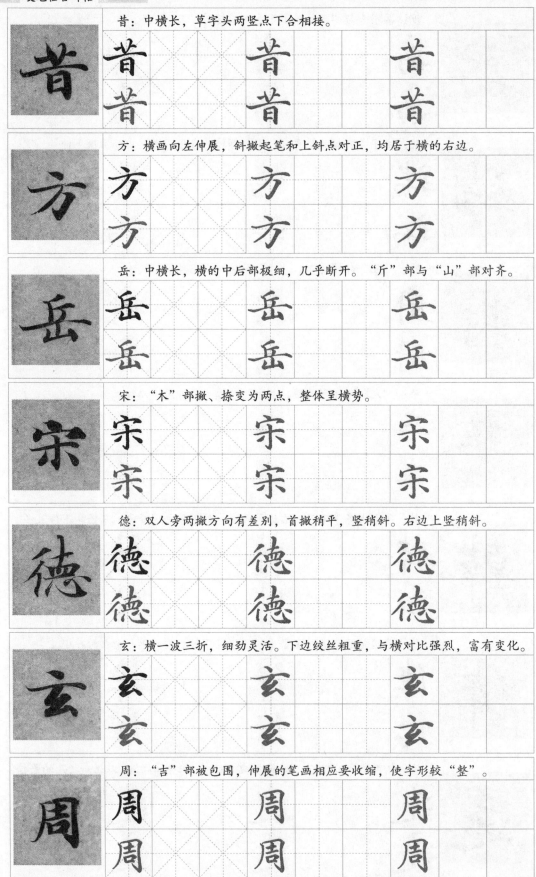

昔：中横长，草字头两竖点下合相接。

方：横画向左伸展，斜撇起笔和上斜点对正，均居于横的右边。

岳：中横长，横的中后部极细，几乎断开。"斤"部与"山"部对齐。

宋："木"部撇、捺变为两点，整体呈横势。

德：双人旁两撇方向有差别，首撇稍平，竖稍斜。右边上竖稍斜。

玄：横一波三折，细劲灵活。下边绞丝粗重，与横对比强烈，富有变化。

周："吉"部被包围，伸展的笔画相应要收缩，使字形较"整"。

宣：宝盖相对窄一些，以让底部长横。							
宣				宣			宣
宣				宣			宣

时：左右对比强烈，左边紧凑，右边笔画向四面伸展，字势开张。							
時				時			時
時				時			時

飞：上边紧结，其他部分尽量分别向左、向下、向右下、向右放射状伸展。							
飛				飛			飛
飛				飛			飛

千：首笔为平撇，第二笔横不可与平撇分得太开，中竖较长，如金鸡独立。							
千				千			千
千				千			千

里：一般底横较长，使字较规整方正。							
里				里			里
里				里			里

数：左边笔画较多，布白均匀，注意横向笔画之间的距离均等。							
數				數			數
數				數			數

形："开"部两横紧凑，竖撇及竖向下伸展。三短撇叠加后与左边大致等高。							
形				形			形
形				形			形

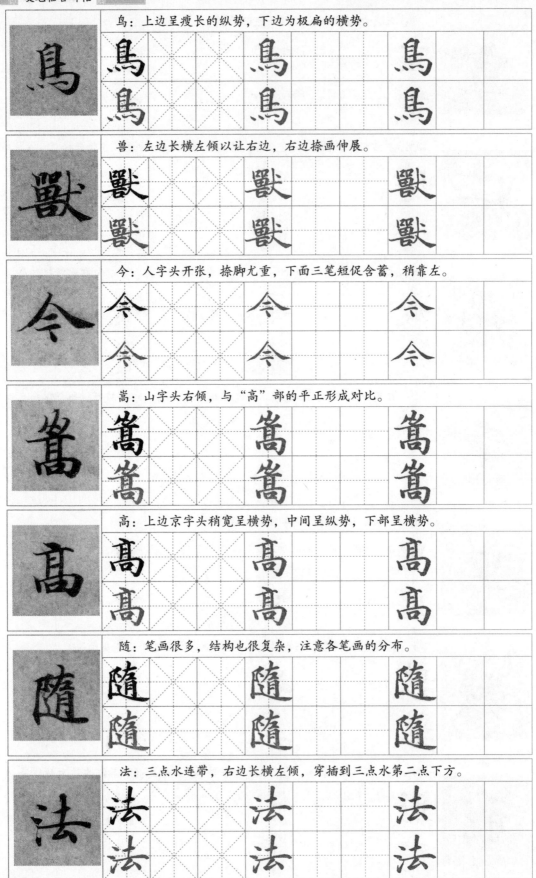

鸟：上边呈瘦长的纵势，下边为极扁的横势。

兽：左边长横左倾以让右边，右边捺画伸展。

今：人字头开张，捺脚尤重，下面三笔短促含蓄，稍靠左。

嵩：山字头右倾，与"高"部的平正形成对比。

高：上边京字头稍宽呈横势，中间呈纵势，下部呈横势。

随：笔画很多，结构也很复杂，注意各笔画的分布。

法：三点水连带，右边长横左倾，穿插到三点水第二点下方。

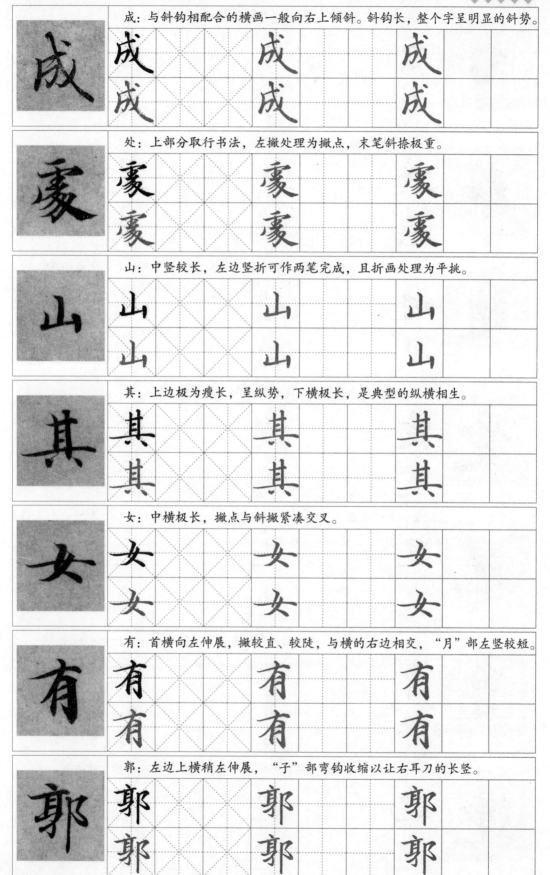

成：与斜钩相配合的横画一般向右上倾斜。斜钩长，整个字呈明显的斜势。

处：上部分取行书法，左撇处理为撇点，末笔斜捺极重。

山：中竖较长，左边竖折可作两笔完成，且折画处理为平挑。

其：上边极为瘦长，呈纵势，下横极长，是典型的纵横相生。

女：中横极长，撇点与斜撇紧凑交叉。

有：首横向左伸展，撇较直、较陡，与横的右边相交，"月"部左竖较短。

郭：左边上横稍左伸展，"子"部弯钩收缩以让右耳刀的长竖。

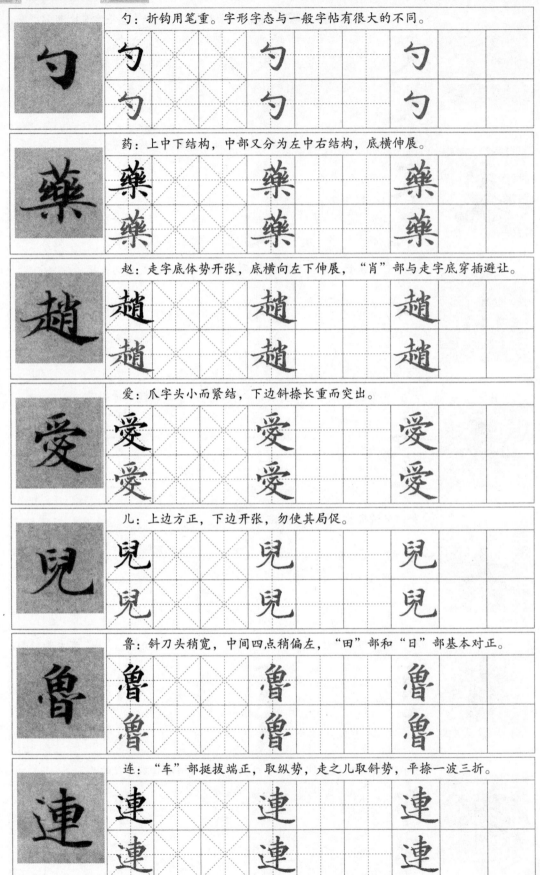

勺：折钩用笔重。字形字态与一般字帖有很大的不同。

药：上中下结构，中部又分为左中右结构，底横伸展。

赵：走字底体势开张，底横向左下伸展，"肖"部与走字底穿插避让。

爱：爪字头小而紧结，下边斜捺长重而突出。

儿：上边方正，下边开张，勿使其局促。

鲁：斜刀头稍宽，中间四点稍偏左，"田"部和"日"部基本对正。

连："车"部挺拔端正，取纵势，走之儿取斜势，平捺一波三折。

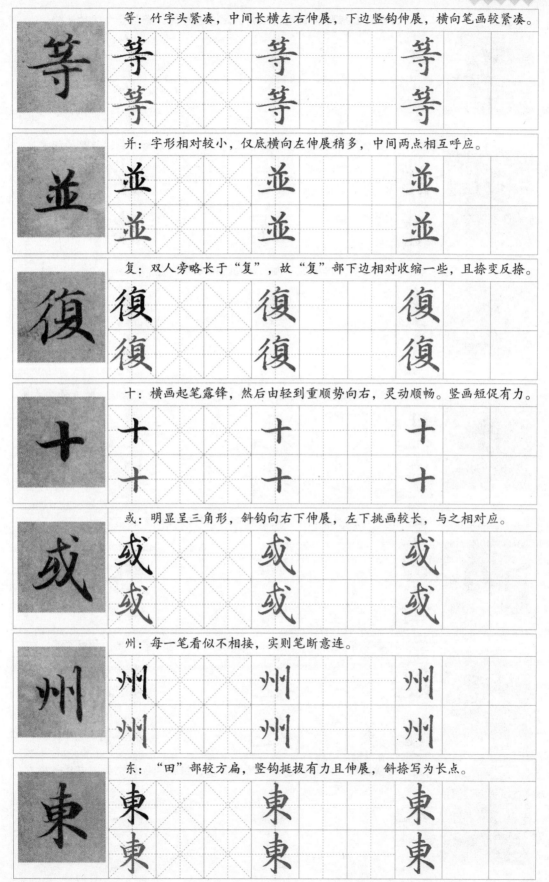

等：竹字头紧凑，中间长横左右伸展，下边竖钩伸展，横向笔画较紧凑。

并：字形相对较小，仅底横向左伸展稍多，中间两点相互呼应。

复：双人旁略长于"复"，故"复"部下边相对收缩一些，且捺变反捺。

十：横画起笔露锋，然后由轻到重顺势向右，灵动顺畅。竖画短促有力。

或：明显呈三角形，斜钩向右下伸展，左下挑画较长，与之相对应。

州：每一笔看似不相接，实则笔断意连。

东："田"部较方扁，竖钩挺拔有力且伸展，斜捺写为长点。

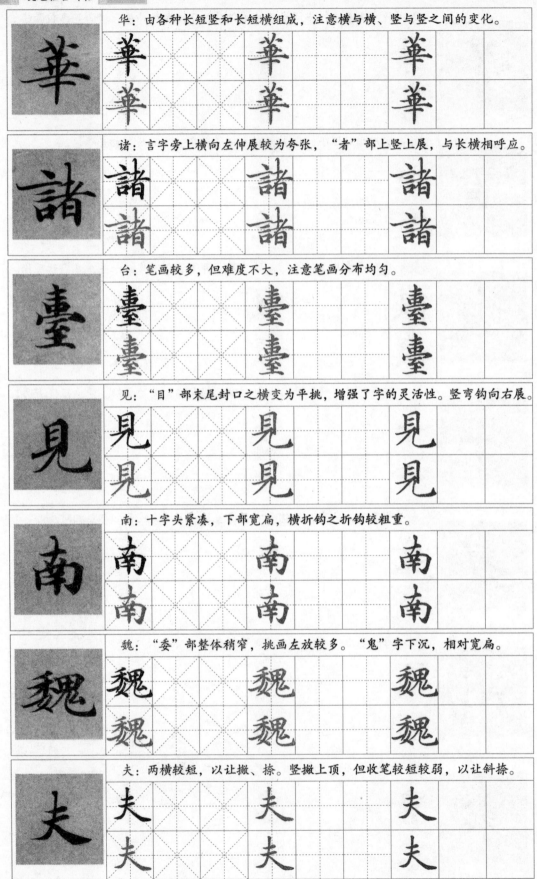

华：由各种长短竖和长短横组成，注意横与横、竖与竖之间的变化。

诸：言字旁上横向左伸展较为夸张，"者"部上竖上展，与长横相呼应。

台：笔画较多，但难度不大，注意笔画分布均匀。

见："目"部末尾封口之横变为平挑，增强了字的灵活性。竖弯钩向右展。

南：十字头紧凑，下部宽扁，横折钩之折钩较粗重。

魏："委"部整体稍窄，挑画左放较多。"鬼"字下沉，相对宽扁。

夫：两横较短，以让撇、捺。竖撇上顶，但收笔较短较弱，以让斜捺。

言：上横长，且一波三折，非常灵动。"口"部稍扁，横向排列均匀。

云：首笔横变为点，取行书法。整字较为收缩，无明显外放笔画。

汉：右边横较多，注意横的均匀排列，且长短、线形均有丰富的变化。

度：广字旁撇画较长，为两头尖的柳叶撇。末笔斜捺变为反捺。

辽："大"部撇、捺较收缩，且捺变为长点，以让走之儿的平捺。

军：秃宝盖与"田"部应写得宽扁。中竖下展很多，以保持收和放的平衡。

阳：整字极为生动，注意笔画在米字格中的位置。

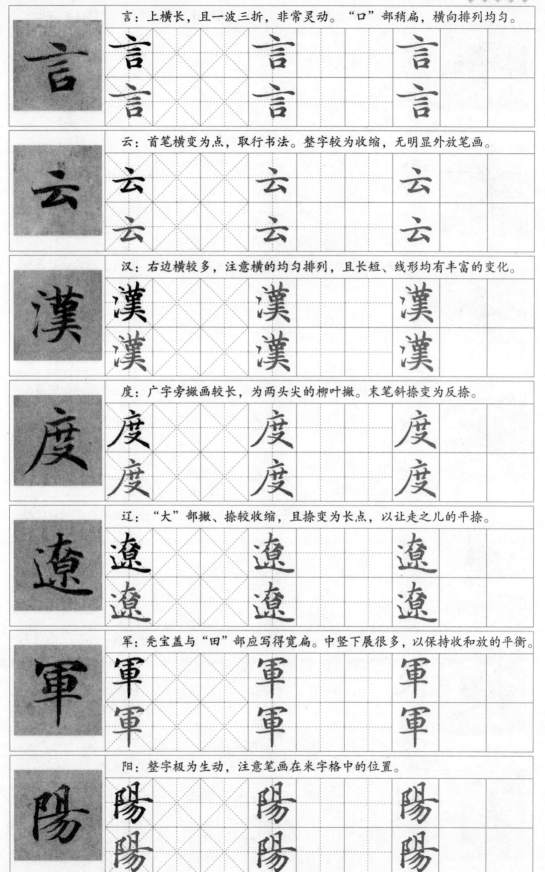

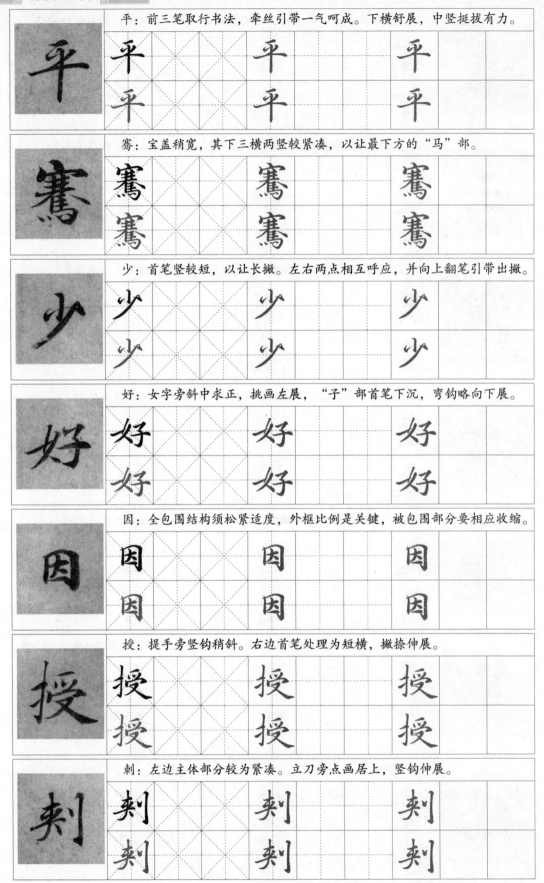

平：前三笔取行书法，牵丝引带一气呵成。下横舒展，中竖挺拔有力。

骞：宝盖稍宽，其下三横两竖较紧凑，以让最下方的"马"部。

少：首笔竖较短，以让长撇。左右两点相互呼应，并向上翻笔引带出撇。

好：女字旁斜中求正，挑画左展，"子"部首笔下沉，弯钩略向下展。

因：全包围结构须松紧适度，外框比例是关键，被包围部分要相应收缩。

授：提手旁竖钩稍斜。右边首笔处理为短横，撇捺伸展。

剁：左边主体部分较为紧凑。立刀旁点画居上，竖钩伸展。

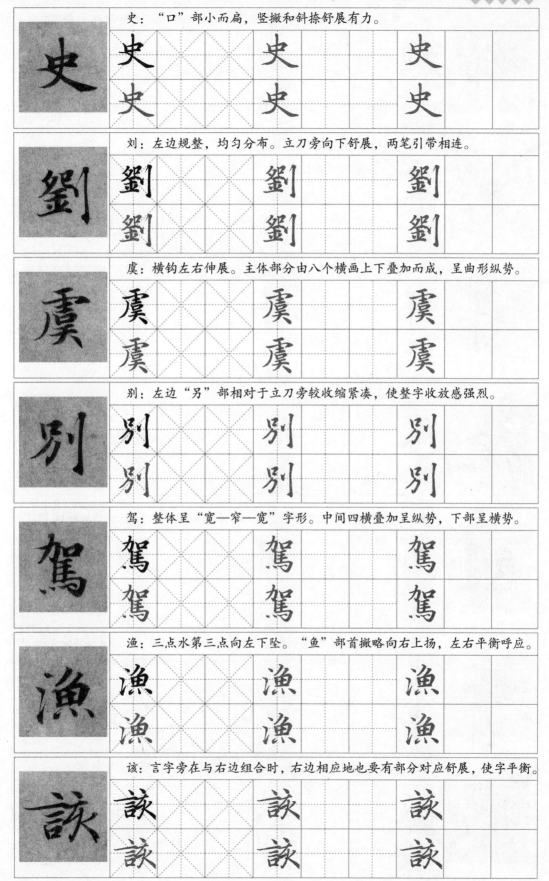

史："口"部小而扁，竖撇和斜捺舒展有力。

刘：左边规整，均匀分布。立刀旁向下舒展，两笔引带相连。

虞：横钩左右伸展。主体部分由八个横画上下叠加而成，呈曲形纵势。

别：左边"另"部相对于立刀旁较收缩紧凑，使整字收放感强烈。

驾：整体呈"宽—窄—宽"字形。中间四横叠加呈纵势，下部呈横势。

渔：三点水第三点向左下坠。"鱼"部首撇略向右上扬，左右平衡呼应。

该：言字旁在与右边组合时，右边相应地也要有部分对应舒展，使字平衡。

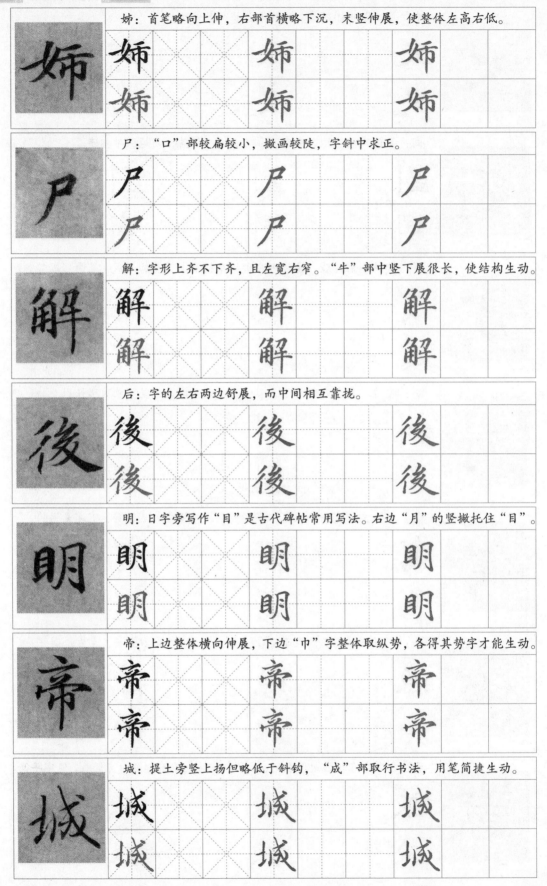

姊：首笔略向上伸，右部首横略下沉，末竖伸展，使整体左高右低。

尸："口"部较扁较小，撇画较陡，字斜中求正。

解：字形上齐不下齐，且左宽右窄。"牛"部中竖下展很长，使结构生动。

后：字的左右两边舒展，而中间相互靠拢。

明：日字旁写作"目"是古代碑帖常用写法。右边"月"的竖撇托住"目"。

帝：上边整体横向伸展，下边"巾"字整体取纵势，各得其势字才能生动。

城：提土旁竖上扬但略低于斜钩，"成"部取行书法，用笔简捷生动。

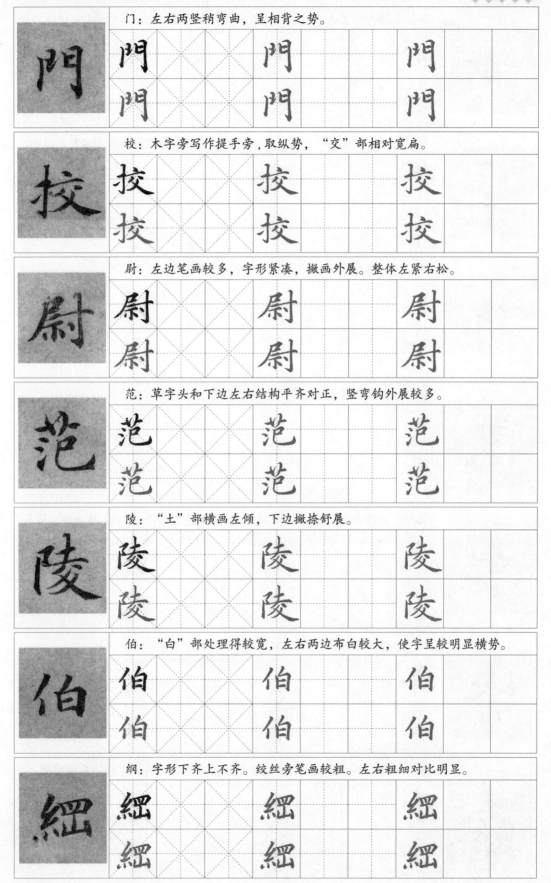

门：左右两竖稍弯曲，呈相背之势。

校：木字旁写作提手旁，取纵势，"交"部相对宽扁。

尉：左边笔画较多，字形紧凑，撇画外展。整体左紧右松。

范：草字头和下边左右结构平齐对正，竖弯钩外展较多。

陵："土"部横画左倾，下边撇捺舒展。

伯："白"部处理得较宽，左右两边布白较大，使字呈较明显横势。

纲：字形下齐上不齐。绞丝旁笔画较粗。左右粗细对比明显。

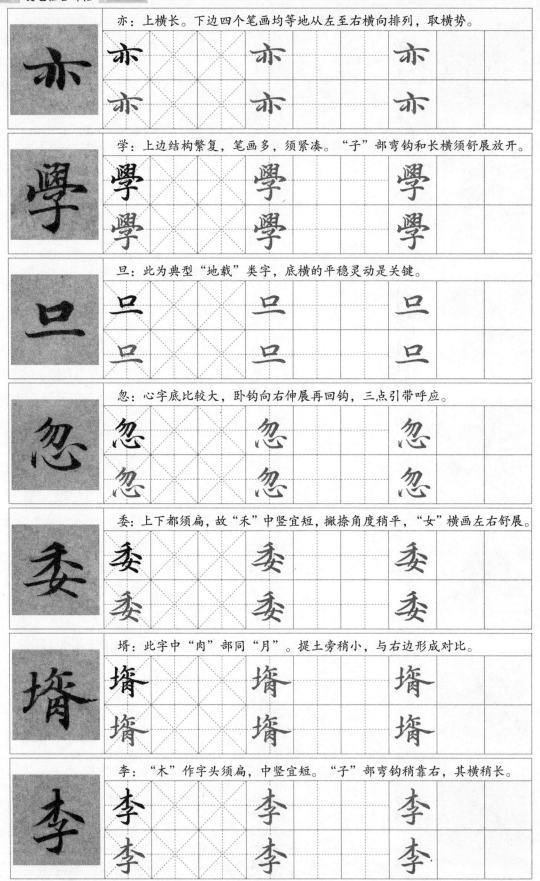

亦：上横长。下边四个笔画均等地从左至右横向排列，取横势。

学：上边结构繁复，笔画多，须紧凑。"子"部弯钩和长横须舒展放开。

旦：此为典型"地载"类字，底横的平稳灵动是关键。

忽：心字底比较大，卧钩向右伸展再回钩，三点引带呼应。

委：上下都须扁，故"禾"中竖宜短，撇捺角度稍平，"女"横画左右舒展。

塂：此字中"肉"部同"月"。提土旁稍小，与右边形成对比。

李："木"作字头须扁，中竖宜短。"子"部弯钩稍靠右，其横稍长。

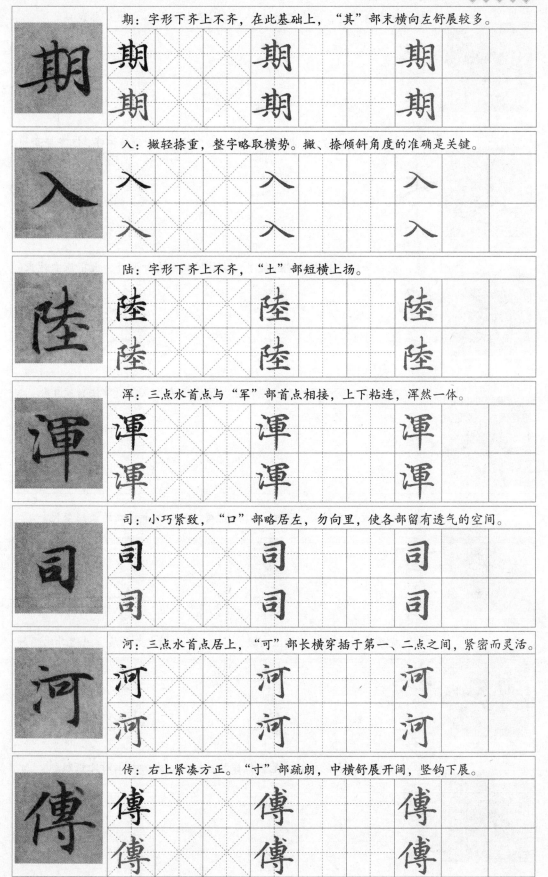

期：字形下齐上不齐，在此基础上，"其"部末横向左舒展较多。

| 期 | | 期 | | 期 |
| 期 | | 期 | | 期 |

入：撇轻捺重，整字略取横势。撇、捺倾斜角度的准确是关键。

| 入 | | 入 | | 入 |
| 入 | | 入 | | 入 |

陆：字形下齐上不齐，"土"部短横上扬。

| 陆 | | 陆 | | 陆 |
| 陆 | | 陆 | | 陆 |

浑：三点水首点与"军"部首点相接，上下粘连，浑然一体。

| 浑 | | 浑 | | 浑 |
| 浑 | | 浑 | | 浑 |

司：小巧紧致，"口"部略居左，勿向里，使各部留有透气的空间。

| 司 | | 司 | | 司 |
| 司 | | 司 | | 司 |

河：三点水首点居上，"可"部长横穿插于第一、二点之间，紧密而灵活。

| 河 | | 河 | | 河 |
| 河 | | 河 | | 河 |

传：右上紧凑方正。"寸"部疏朗，中横舒展开阔，竖钩下展。

| 傳 | | 傳 | | 傳 |
| 傳 | | 傳 | | 傳 |

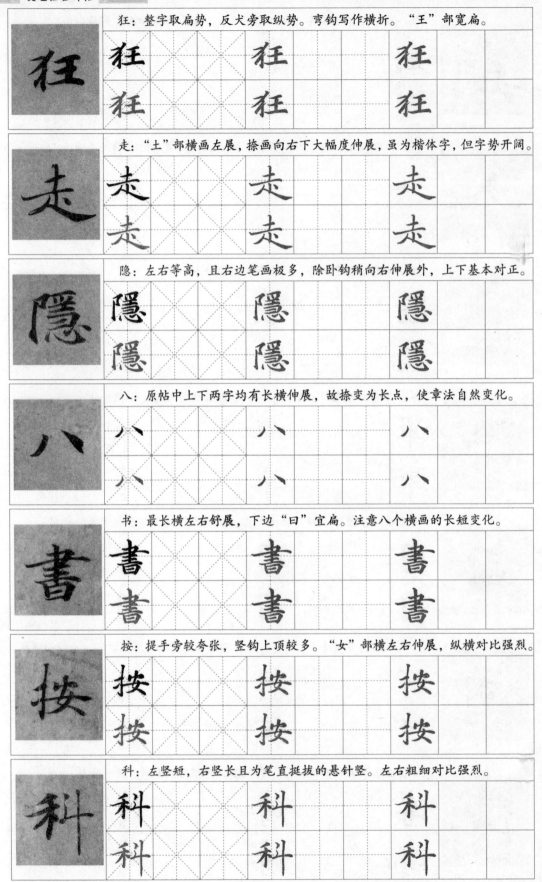

狂：整字取扁势，反犬旁取纵势。弯钩写作横折。"王"部宽扁。

走："土"部横画左展，捺画向右下大幅度伸展，虽为楷体字，但字势开阔。

隐：左右等高，且右边笔画极多，除卧钩稍向右伸展外，上下基本对正。

八：原帖中上下两字均有长横伸展，故捺变为长点，使章法自然变化。

书：最长横左右舒展，下边"日"宜扁。注意八个横画的长短变化。

按：提手旁较夸张，竖钩上顶较多。"女"部横左右伸展，纵横对比强烈。

科：左竖短，右竖长且为笔直挺拔的悬针竖。左右粗细对比强烈。

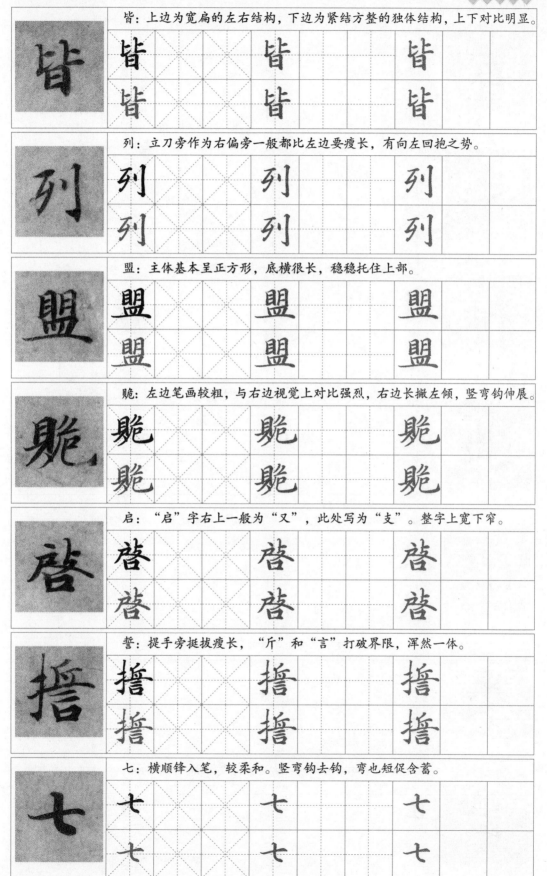

皆：上边为宽扁的左右结构，下边为紧结方整的独体结构，上下对比明显。

列：立刀旁作为右偏旁一般都比左边要瘦长，有向左回抱之势。

盟：主体基本呈正方形，底横很长，稳稳托住上部。

貔：左边笔画较粗，与右边视觉上对比强烈，右边长撇左倾，竖弯钩伸展。

启："启"字右上一般为"又"，此处写为"支"。整字上宽下窄。

誓：提手旁挺拔瘦长，"斤"和"言"打破界限，浑然一体。

七：横顺锋入笔，较柔和。竖弯钩去钩，弯也短促含蓄。

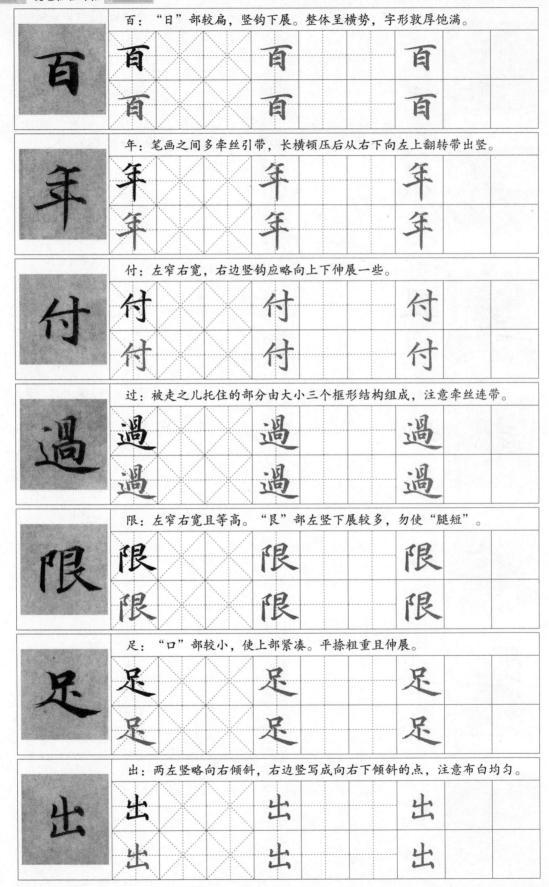

百："日"部较扁，竖钩下展。整体呈横势，字形敦厚饱满。

年：笔画之间多牵丝引带，长横顿压后从右下向左上翻转带出竖。

付：左窄右宽，右边竖钩应略向上下伸展一些。

过：被走之儿托住的部分由大小三个框形结构组成，注意牵丝连带。

限：左窄右宽且等高。"艮"部左竖下展较多，勿使"腿短"。

足："口"部较小，使上部紧凑。平捺粗重且伸展。

出：两左竖略向右倾斜，右边竖写成向右下倾斜的点，注意布白均匀。

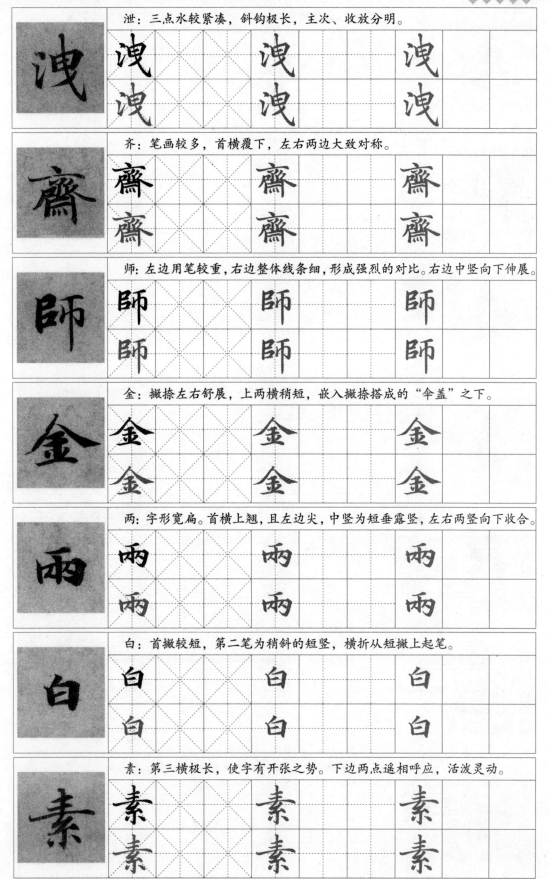

泄：三点水较紧凑，斜钩极长，主次、收放分明。

齐：笔画较多，首横覆下，左右两边大致对称。

师：左边用笔较重，右边整体线条细，形成强烈的对比。右边中竖向下伸展。

金：撇捺左右舒展，上两横稍短，嵌入撇捺搭成的"伞盖"之下。

两：字形宽扁。首横上翘，且左边尖，中竖为短垂露竖，左右两竖向下收合。

白：首撇较短，第二笔为稍斜的短竖，横折从短撇上起笔。

素：第三横极长，使字有开张之势。下边两点遥相呼应，活泼灵动。

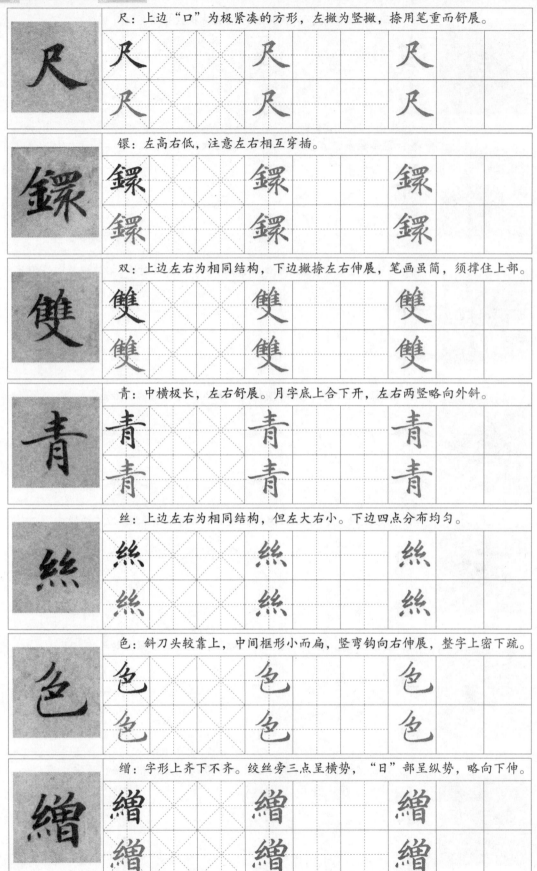

尺：上边"口"为极紧凑的方形，左撇为竖撇，捺用笔重而舒展。

镔：左高右低，注意左右相互穿插。

双：上边左右为相同结构，下边撇捺左右伸展，笔画虽简，须撑住上部。

青：中横极长，左右舒展。月字底上合下开，左右两竖略向外斜。

丝：上边左右为相同结构，但左大右小。下边四点分布均匀。

色：斜刀头较靠上，中间框形小而扁，竖弯钩向右伸展，整字上密下疏。

缯：字形上齐下不齐。绞丝旁三点呈横势，"日"部呈纵势，略向下伸。

各：撇捺左右舒展，上边稍紧密，下边"口"部宽扁，整体上紧下松。

| 各 | | | 各 | | | 各 | |
| 各 | | | 各 | | | 各 | |

代：单人旁瘦小以让斜钩，右边短横向右上倾斜很多，以适应斜钩的斜势。

| 代 | | | 代 | | | 代 | |
| 代 | | | 代 | | | 代 | |

剪：长横覆下，下边两个左右结构叠加，注意上下对正。

| 䈌 | | | 䈌 | | | 䈌 | |
| 䈌 | | | 䈌 | | | 䈌 | |

发：上紧下松，左右大致相等。左横左倾，末笔右探。

| 髪 | | | 髪 | | | 髪 | |
| 髪 | | | 髪 | | | 髪 | |

歒：《灵飞经》中字整体呈扁横势，左右结构更明显，此字各部较伸展。

| 歒 | | | 歒 | | | 歒 | |
| 歒 | | | 歒 | | | 歒 | |

血：典型的宽扁字形，尤其底横很长，左右两竖向下合收。

| 血 | | | 血 | | | 血 | |
| 血 | | | 血 | | | 血 | |

坛：左右配合非常巧妙，右边上部长横与提土旁竖画上部相接。

| 壇 | | | 壇 | | | 壇 | |
| 壇 | | | 壇 | | | 壇 | |

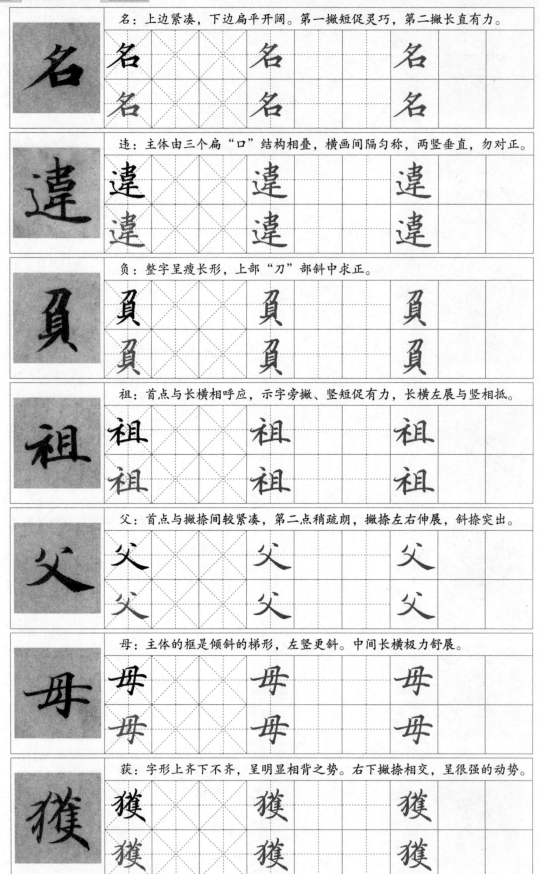

名：上边紧凑，下边扁平开阔。第一撇短促灵巧，第二撇长直有力。

遣：主体由三个扁"口"结构相叠，横画间隔匀称，两竖垂直，勿对正。

負：整字呈瘦长形，上部"刀"部斜中求正。

祖：首点与长横相呼应，示字旁撇、竖短促有力，长横左展与竖相抵。

父：首点与撇捺间较紧凑，第二点稍疏朗，撇捺左右伸展，斜捺突出。

母：主体的框是倾斜的梯形，左竖更斜。中间长横极力舒展。

獲：字形上齐下不齐，呈明显相背之势。右下撇捺相交，呈很强的动势。

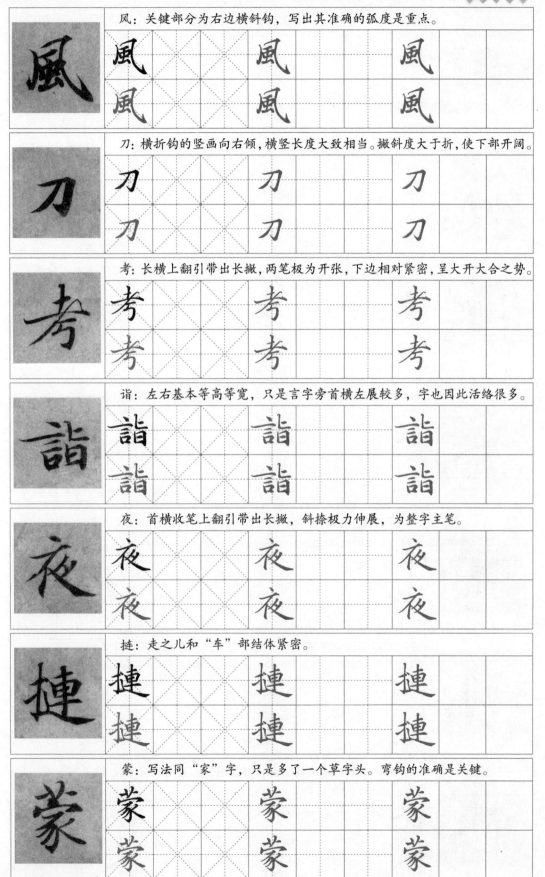

风：关键部分为右边横斜钩，写出其准确的弧度是重点。

刀：横折钩的竖画向右倾，横竖长度大致相当。撇斜度大于折，使下部开阔。

考：长横上翻引带出长撇，两笔极为开张，下边相对紧密，呈大开大合之势。

诣：左右基本等高等宽，只是言字旁首横左展较多，字也因此活络很多。

夜：首横收笔上翻引带出长撇，斜捺极力伸展，为整字主笔。

捷：走之儿和"车"部结体紧密。

蒙：写法同"家"字，只是多了一个草字头。弯钩的准确是关键。

巨	巨：上横比底横短，比底横粗，斜度也比底横大。		
	巨	巨	巨
	巨	巨	巨

石	石：首横左尖，行笔由轻到重，收笔引带出长撇。		
	石	石	石
	石	石	石

填	填：提土旁小且靠上，挑画在右边撇画之上。"真"部下横左右伸展。		
	填	填	填
	填	填	填

水	水：左撇收笔回钩引带下一笔，斜捺变反捺，皆为行书法。		
	水	水	水
	水	水	水

津	津：三点水与右边中段基本对正，与主体浑然一体。		
	津	津	津
	津	津	津

施	施：方字旁主体稍窄。右边主体稍宽，左右两边呈相背之势。		
	施	施	施
	施	施	施

林	林：木字旁取行书写法，并有明显避让。左右间空隙较大。		
	林	林	林
	林	林	林

寒	寒：两竖间距较小，使字"中宫"较紧结，相应地其他笔画就显得开张。						
	寒			寒		寒	
	寒			寒		寒	

栖	栖：此字遵循右短者靠下这个规律。						
	栖			栖		栖	
	栖			栖		栖	

投	投：此字右短靠下，且基本属于下齐上不齐。反捺收笔较夸张。						
	投			投		投	
	投			投		投	

流	流：三点水首点略高于右边首横，末挑与右边撇折相交。						
	流			流		流	
	流			流		流	

源	源："原"部长撇变为短撇以避让三点水。"日"部左上角与撇交叉。						
	源			源		源	
	源			源		源	

私	私：禾木旁用笔极重，线条含蓄饱满。整字呈明显横势。						
	私			私		私	
	私			私		私	

用	用：左边为轻柔的柳叶形竖撇，上横细劲轻快，整字规整，匀称稳重。						
	用			用		用	
	用			用		用	

割：左边宝盖较紧，以让下部长横。立刀旁的竖钩上与左齐，下展。

| 割 | | 割 | | 割 |
| 割 | | 割 | | 割 |

损：字形下齐上不齐，这是与提手旁组合的字中最常见的结构形式。

| 损 | | 损 | | 损 |
| 损 | | 损 | | 损 |

赡：贝字旁小且居左上，被右边长撇稳稳"托"住。

| 赡 | | 赡 | | 赡 |
| 赡 | | 赡 | | 赡 |

利："禾"部相对紧收，立刀旁的竖钩极力下展。

| 利 | | 利 | | 利 |
| 利 | | 利 | | 利 |

遵：横画较多，横的均匀排列和长短、直曲等线形变化是关键。

| 遵 | | 遵 | | 遵 |
| 遵 | | 遵 | | 遵 |

官：宝盖较宽以覆其下，下边双"口"居中，且上"口"略小。

| 官 | | 官 | | 官 |
| 官 | | 官 | | 官 |

察：中部对称舒展，"示"部两横较短，嵌入撇捺之间。

| 察 | | 察 | | 察 |
| 察 | | 察 | | 察 |

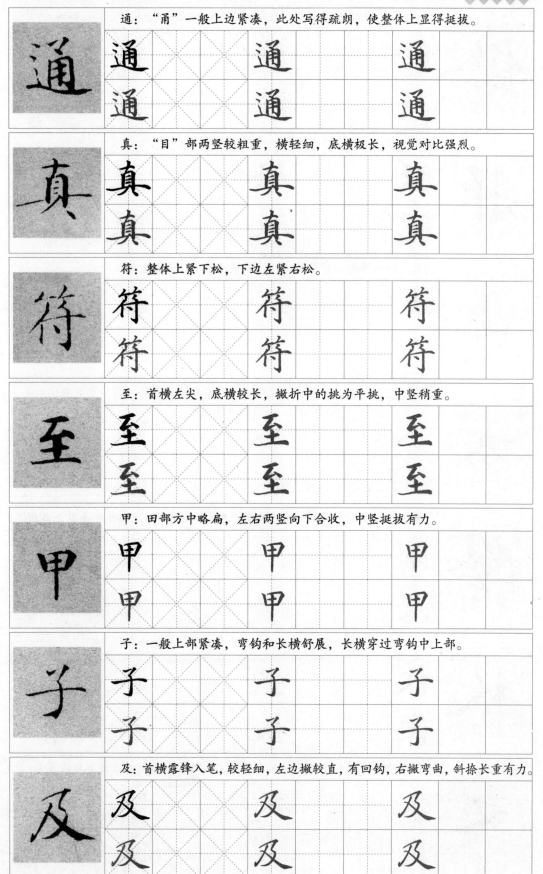

通："甬"一般上边紧凑，此处写得疏朗，使整体上显得挺拔。

真："目"部两竖较粗重，横轻细，底横极长，视觉对比强烈。

符：整体上紧下松，下边左紧右松。

至：首横左尖，底横较长，撇折中的挑为平挑，中竖稍重。

甲：田部方中略扁，左右两竖向下合收，中竖挺拔有力。

子：一般上部紧凑，弯钩和长横舒展，长横穿过弯钩中上部。

及：首横露锋入笔，较轻细，左边撇较直，有回钩，右撇弯曲，斜捺长重有力。

余 / 馀：食字旁笔画多，体形大，故处理为左大右小的比例结构。

餘　　餘　　餘
餘　　餘　　餘

服：右边反捺向右下展出较多，左右两边呈相背之势。

服　　服　　服
服　　服　　服

上：横细竖粗，竖居横中间，短横变挑点，居竖中间。

上　　上　　上
上　　上　　上

太：此为"太"的一种变化写法，斜捺处理为反捺，有行书笔意。

太　　太　　太
太　　太　　太

阴："人"部左右舒展，撇画伸展进左耳刀空档处，下横与左耳刀竖画相抵。

陰　　陰　　陰
陰　　陰　　陰

枚：字形下齐上不齐，且木字旁竖画上顶，右边捺夸张。

枚　　枚　　枚
枚　　枚　　枚

又：上紧下松，上收下放。撇捺向左右舒展，形成的三角形勿使其大。

又　　又　　又
又　　又　　又

陽	阳:"日"部瘦长,取纵势。"勿"部取宽扁的斜势,中横贯穿左右。				
	陽		陽		陽
	陽		陽		陽
先	先:两横向右上倾斜,短竖居于两横右侧,竖弯钩右展。				
	先		先		先
	先		先		先
也	也:第一笔横画倾斜较多,收笔折处方硬,竖弯钩大幅度向右伸展。				
	也		也		也
	也		也		也
勿	勿:首笔为短撇,横折钩折笔斜度较大,最后两撇与折笔斜度相当。				
	勿		勿		勿
	勿		勿		勿
令	令:撇短捺长,横变挑,末笔为竖点。				
	令		令		令
	令		令		令
見	见:"目"部紧缩,其底横向左展出,并引带出斜撇,竖弯钩紧靠右竖起笔。				
	見		見		見
	見		見		見
寧	宁:宝盖略宽于中部"心"和"四"。"丁"部横画极长,以托其上。				
	寧		寧		寧
	寧		寧		寧

六：斜点居中，长横略向左伸展。下两点对称，稳稳托住上边。

六　　六　　六
六　　六　　六

谓：首点居整字之上，第一横向左伸展，并和右边平齐。

謂　　謂　　謂
謂　　謂　　謂

当："小"和"口"部均紧凑，横钩较宽，"田"部方正饱满。

當　　當　　當
當　　當　　當

叩：口字旁一般小且靠左上。左右基本平齐。

叩　　叩　　叩
叩　　叩　　叩

齿：四个"人"上下叠加组合，其布白均匀和保持重心平衡最为重要。

齒　　齒　　齒
齒　　齒　　齒

祝：左右上下错落，注意笔画之间的穿插。

祝　　祝　　祝
祝　　祝　　祝

五：两个竖倾斜角度基本一致，底横左右舒展。底横的平衡是此字的关键。

五　　五　　五
五　　五　　五

帝：首点与末竖重心对正，整字基本沿格子的竖中线左右对称。

帝 帝 帝
帝 帝 帝

元：典型的上紧下松，首横变为点，第二横稍长。

元 元 元
元 元 元

万：草字头较紧凑，中部"田"方正，下边最宽，且横折钩稍向左伸展。

萬 萬 萬
萬 萬 萬

灭：右边竖撇写作竖，上横向右上斜度较大，斜钩向右下伸展，气势开阔。

滅 滅 滅
滅 滅 滅

紫："此"部占据大半比例，竖弯钩处理为斜钩。

紫 紫 紫
紫 紫 紫

浮：整字没有太长而伸展的笔画，且笔画间多引带呼应，笔断意连。

浮 浮 浮
浮 浮 浮

墨：主要由七个横和四个横向排列的点组成，横之间的布白均匀是关键。

墨 墨 墨
墨 墨 墨

精修此道必破券登仙矣信而奉者為靈人

不信者將身沒九泉矣

上清六甲虛映之道當得至精至真之人乃

得行之行之既速致通降而靈氣易發久勤

修之坐在立亡長生久視變化萬端行廚卒

致也

九疑真人韓偉遠昔受此方於中岳宋德玄

節臨鐘紹京靈飛經余冰倩於古彭

行此道忌淹汙經死喪之家不得與人同牀

寢衣服不假人禁食五辛及一切肉又對近

婦人尤禁之甚令人神喪魂凶生邪失性炎

及三廿死為下鬼常當燒香於寢牀之首也

上清瓊宮玉符乃是太極上宮四真人所受

於太上之道當頂精誠潔心澡除五累遺穢

汙之塵濁杜淫欲之失正目存六精凝思玉

真香煙散室孤身幽房積毫累著和魂保中

栖鳥黃昏後，歸牛蒼莽間。
水明疑有月，煙淡欲無山。
幽谷元非隱，高人自喜閑。
徘徊不能去，莎碧更荒灣。

歲次丁酉秋　余冰倩

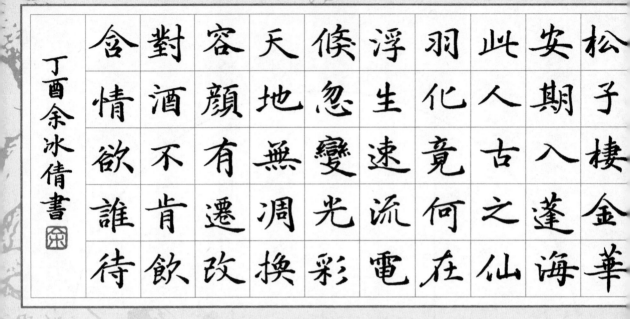

松子棲金華
安期入蓬海
此人古之仙
羽化竟何在
浮生速流電
倏忽變光彩
天地無凋換
容顏有遷改
對酒不肯飲
含情欲誰待

丁酉余冰倩書

江碧鳥逾白
山青花欲燃
今春看又過
何日是歸年

余冰倩書

楊子談經所淮王載酒過興闌
啼鳥換坐久落花多徑轉囘銀

燭林開散玉珂巖城時未啟前
路擁笙歌雲館接天居霓裳侍

玉除春池百子外芳樹萬年餘
洞有仙人籙山藏太史書君恩

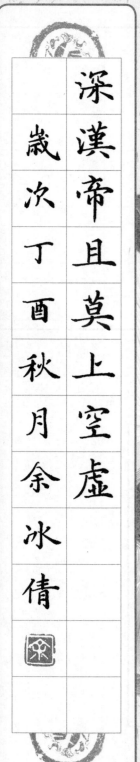

深漢帝且莫上空虛
歲次丁酉秋月余冰倩

霜落江始寒楓葉綠未脫客行悲

清秋永路苦不達滄波眇川汜白

日隱天未停櫂依林巒

玷夜分河漢轉起視溟漲闊涼風

何蕭蕭流水鳴活活浦沙淨如洗

海月明可掇蘭交空懷思瓊樹詎

解渴勛裁滄洲心歲晚庶不奪幽

賞頗自得興遠與誰嚚

李白詩江上寄元六林宗　余冰倩〔印〕

读者问卷

　　为向"墨点"的读者们提供优质图书,让大家在最短的时间内练出最好的字,达到事半功倍的效果,我们精心设计了这份问卷调查表,希望您积极参与,一旦您的意见被采纳,将会得到"墨点字帖"赠送的温馨礼物一份哦!

姓　名		性　别	
年龄(或年级)		职　业	
QQ		电　话	
地　址		邮　编	

1.您购买此书的原因?(可多选)

□封面美观　□内容实用　□字体漂亮　□价格实惠　□老师推荐　□其他_____

2.您对哪种字体比较感兴趣?(可多选)

□楷书　□行楷　□行书　□草书　□隶书　□篆书　□仿宋　□其他_____

3.您希望购买包含哪些内容的字帖?(可多选)

□有技法讲解　　□与语文教材同步　　□与考试相关　　□速成教程类　　□常用字
□国学经典　　□名言警句　　□诗词歌赋　　□经典美文　　□人生哲学
□心灵小语　　□禅语智慧　　□作品创作　　□原碑类硬笔字帖　　□其他_____

4.您喜欢哪种类型的字帖?(可多选)

纸张设置:□带薄纸,以描摹练习为主　　　□不带薄纸,以描临练习为主
　　　　　□摹、描、临的比例为_____
装帧风格:□古典　　□活泼　　□现代　　□素雅　　□其他_____
内芯颜色:□红格线、黑字　　□灰格线、红字　　□蓝格线、黑字　　□其他_____
练习量:□每天_____面

5.您购买字帖考虑的首要因素是什么?是否考虑名家?喜欢哪种风格的字体?

6.请评价一下此书的优缺点。您对字帖有什么好的建议?

7.您在练字过程中经常遇到哪些困难?需要何种帮助?

地址:武汉市洪山区雄楚大街 268 号出版文化城 C 座 603 室　　邮编:430070
收信人:"墨点字帖"编辑部　　　　电话:027-87391503　　　QQ:3266498367
E-mail:3266498367@qq.com　　　天猫网址:http://whxxts.tmall.com